MEAD-HILL

中国传统绘画
艺术史系列

第四册：乡间百姓

周雯婧　-　Joseph Janeti

Mead-Hill 艺术与设计

中国传统绘画艺术史系列 第四册：乡间百姓 / 周雯婧 Joseph Janeti

文字作者：周雯婧 Joseph Janeti
出版发行：MEAD-HILL 出版发行公司
网　　址：www.mead-hill.com
开　　本：215.9 X 279.4 mm
图　　片：14 幅
版　　次：2016 年 7 月第 1 版
书　　号：ISBN: 1534949925
　　　　　EAN-13: 978-1534949928

版权所有　侵权必究

中国传统绘画艺术史系列

第四册：乡间百姓

唐寅 (1470-1523)

秋风纨扇图

西施是中国古代最貌美的女子，其实她的容貌早已成为美的代名词。

明代 (1368-1644)
上海博物馆

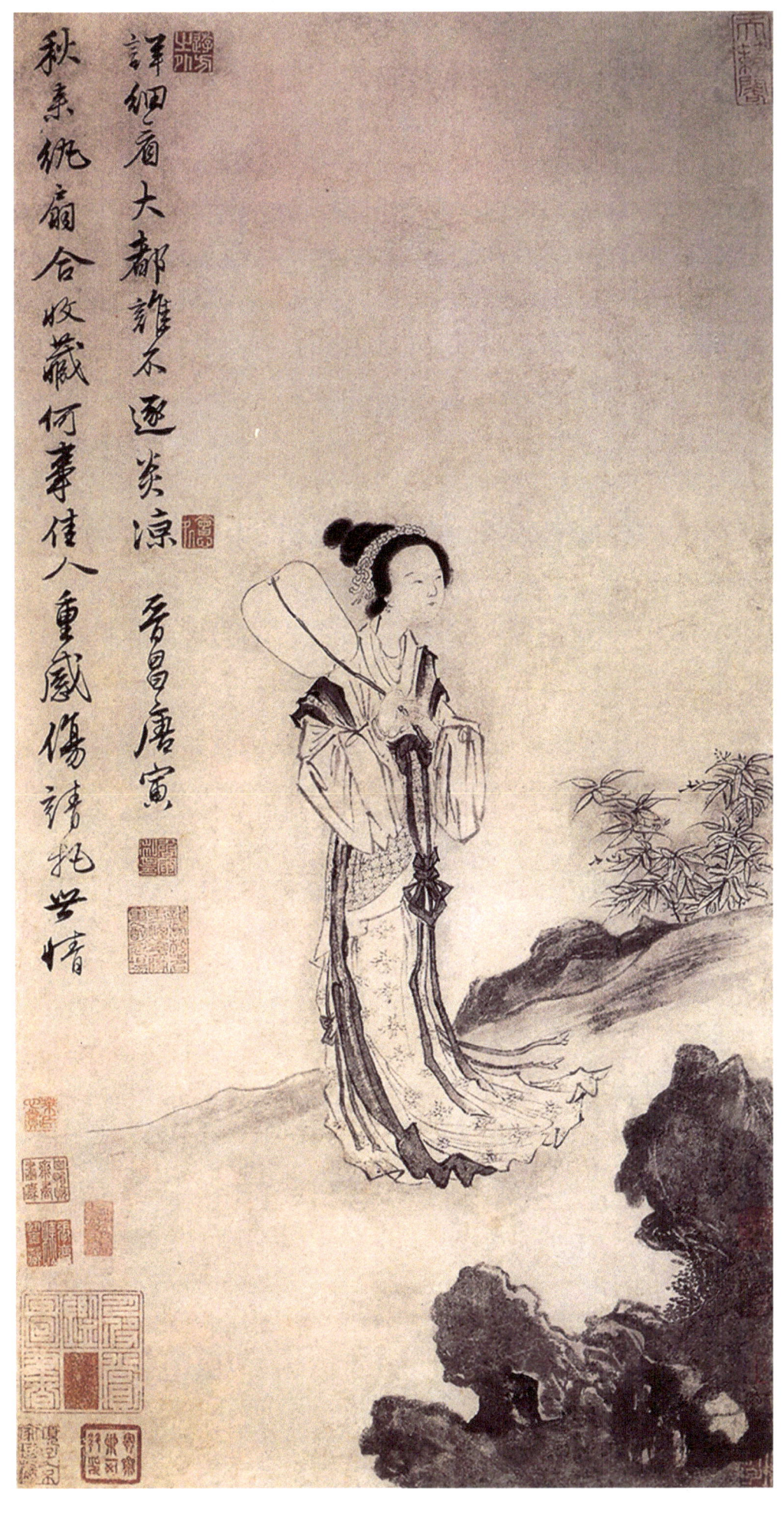

詳細看大都誰不逞炎涼 晉昌唐寅
秋來紈扇合收藏 何事佳人重感傷 請託芳情

万邦治 (1502-1572)

秋林觅句图

姜子牙被誉为中国的"智慧老者",此人通晓世间诸事。

明代 (1368-1644)
天津艺术博物馆

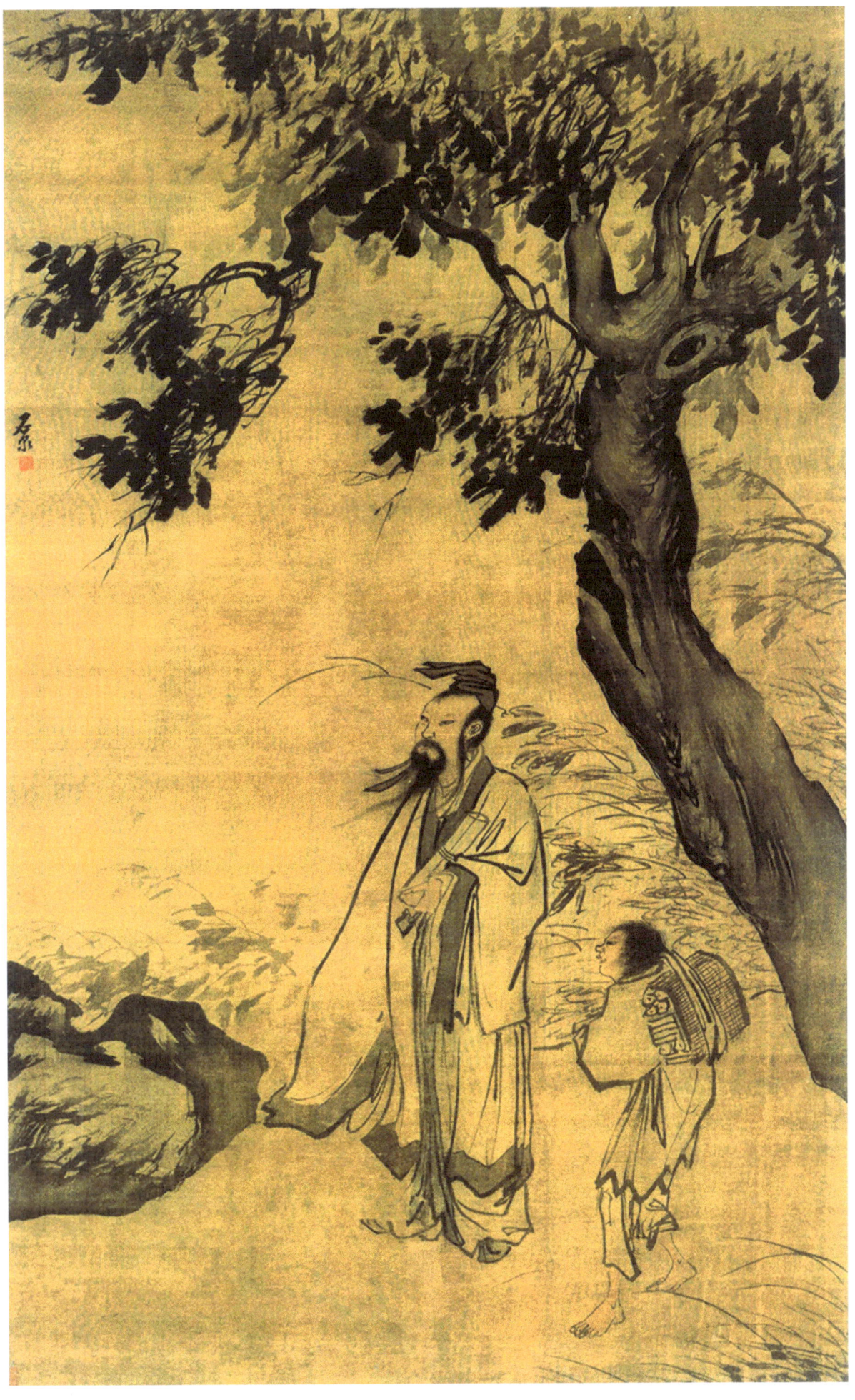

张灵 (生卒年不详)

招仙图

众所周知，嫦娥是月亮女神。在中国神话故事里，有关她成为月神的传说更是颇为传奇与浪漫。

明代 (1368-1644)
北京故宫博物院

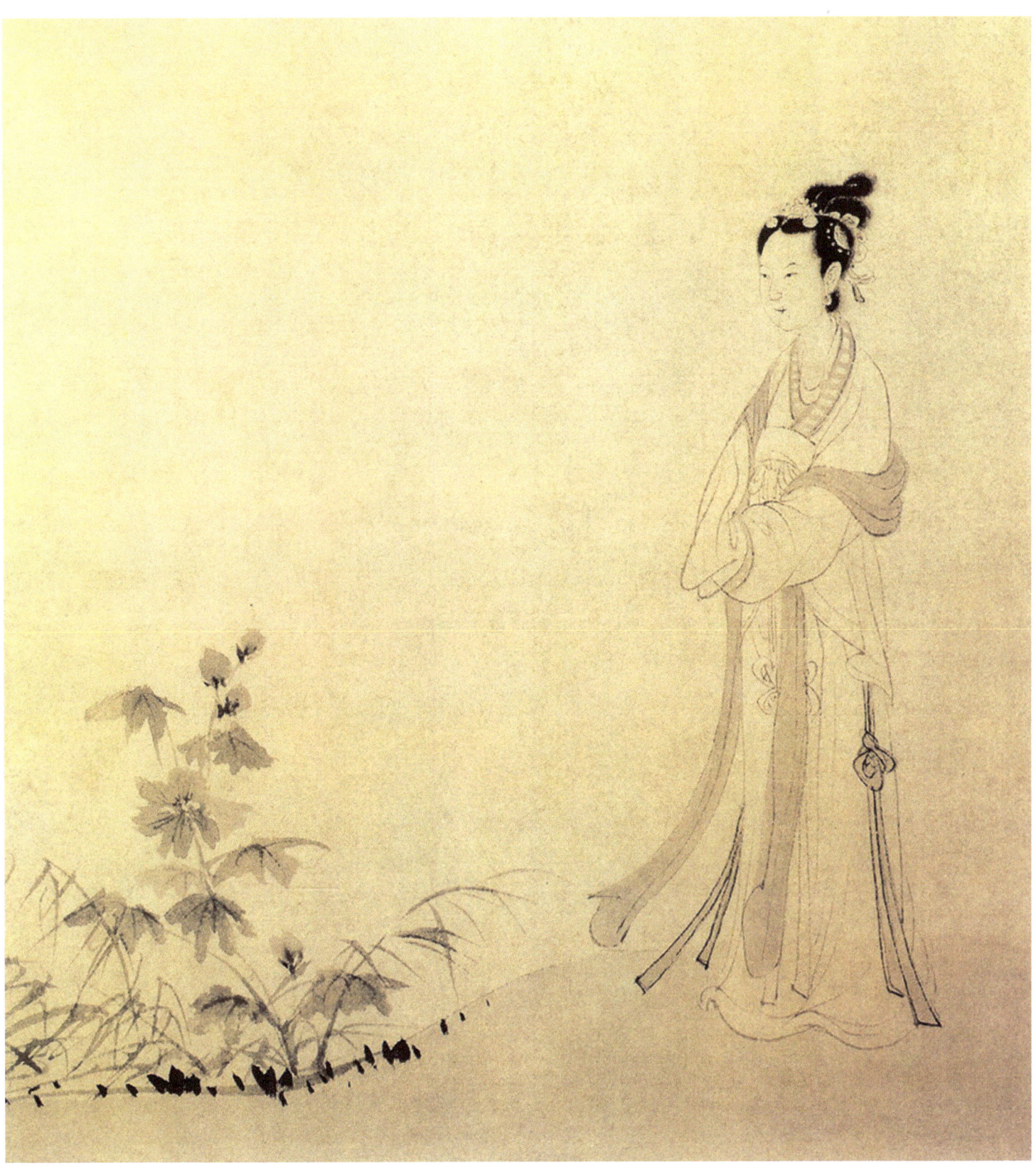

马麟 (生卒年不详)

静听松风图

有时候，在乡间，陷入沉思的人坐在小树林中，静静聆听那微风吹过时，柳树沙沙作响的声音。

宋代 (960-1279)
北京故宫博物院

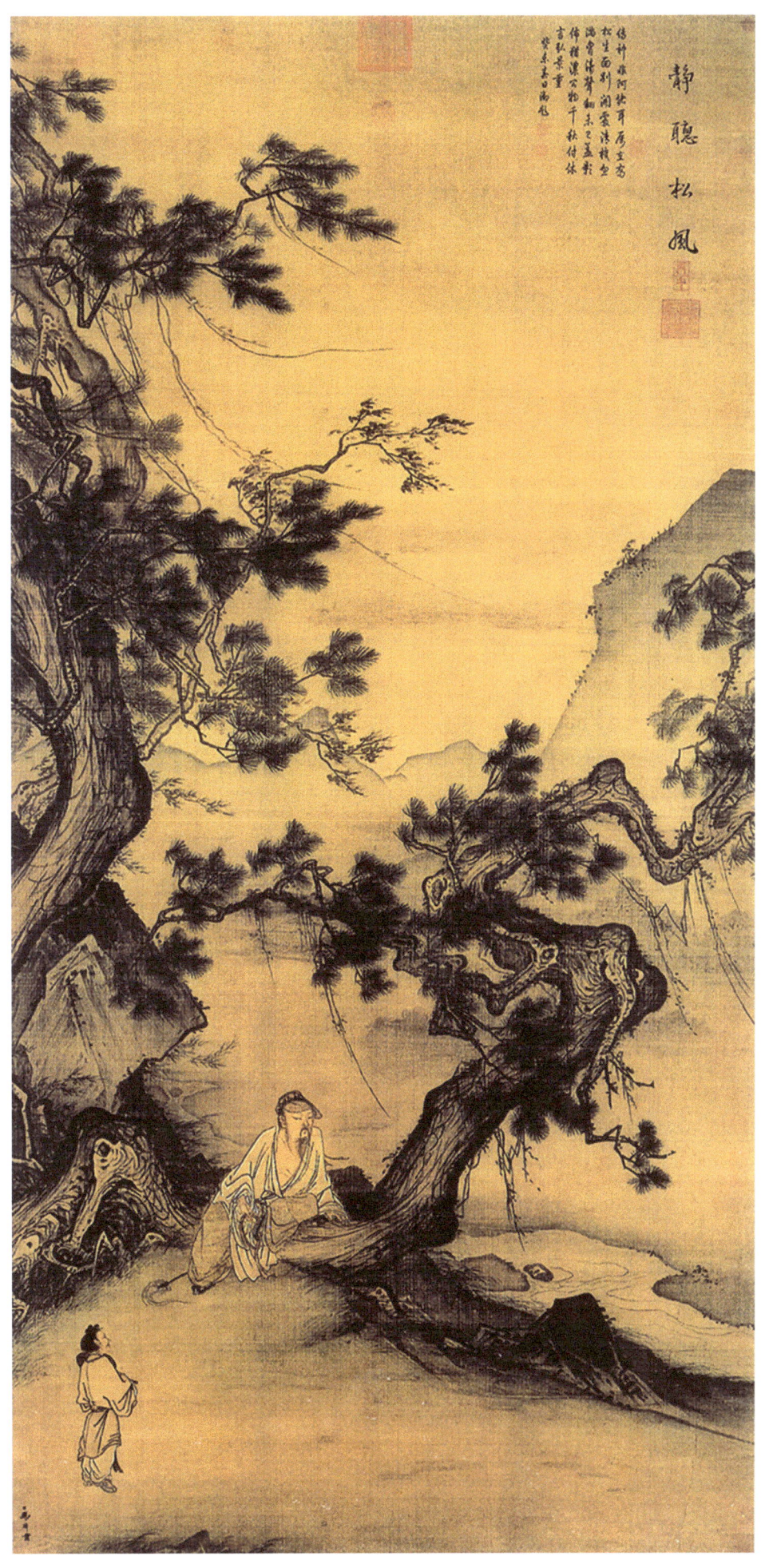

作者不详

憩寂图

月老被视为中国的爱神，是个非常聪明的媒人。即使男女双方未曾谋面，他照样可以洞察二人的美好姻缘。

宋代 (960-1279)
上海博物馆

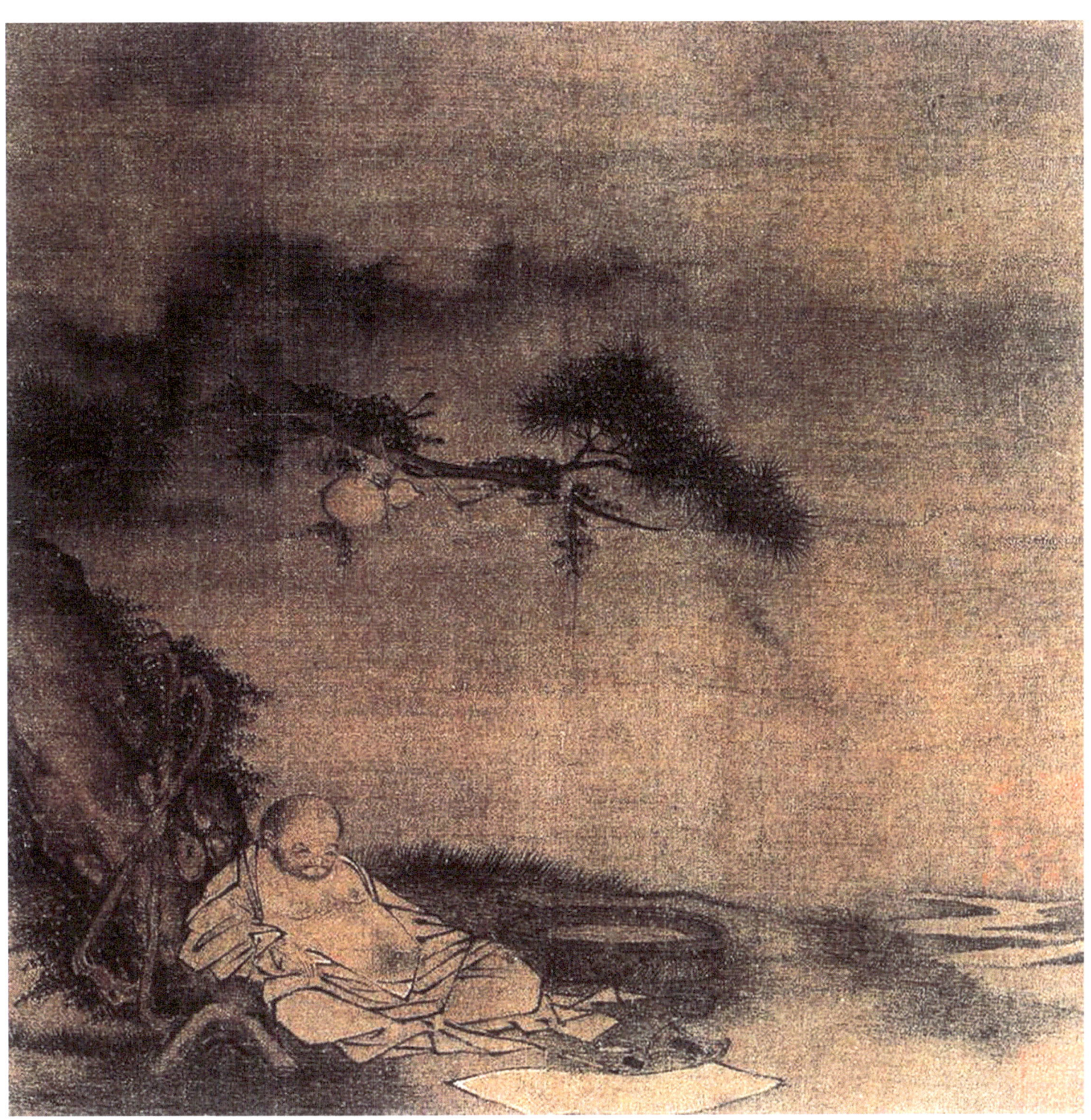

顾洛 (1763-1837)

小青小影图

在中国，《桃花运》是一个颇为浪漫的故事。发生在初春的爱情使年轻女子的生活陷入一片乱麻。她只是呆呆的望着窗外，无心做任何事情，一直思念着桃花盛开的时节，那个前来拜访的英俊男子……

清代 (1636-1912)
无锡市博物馆

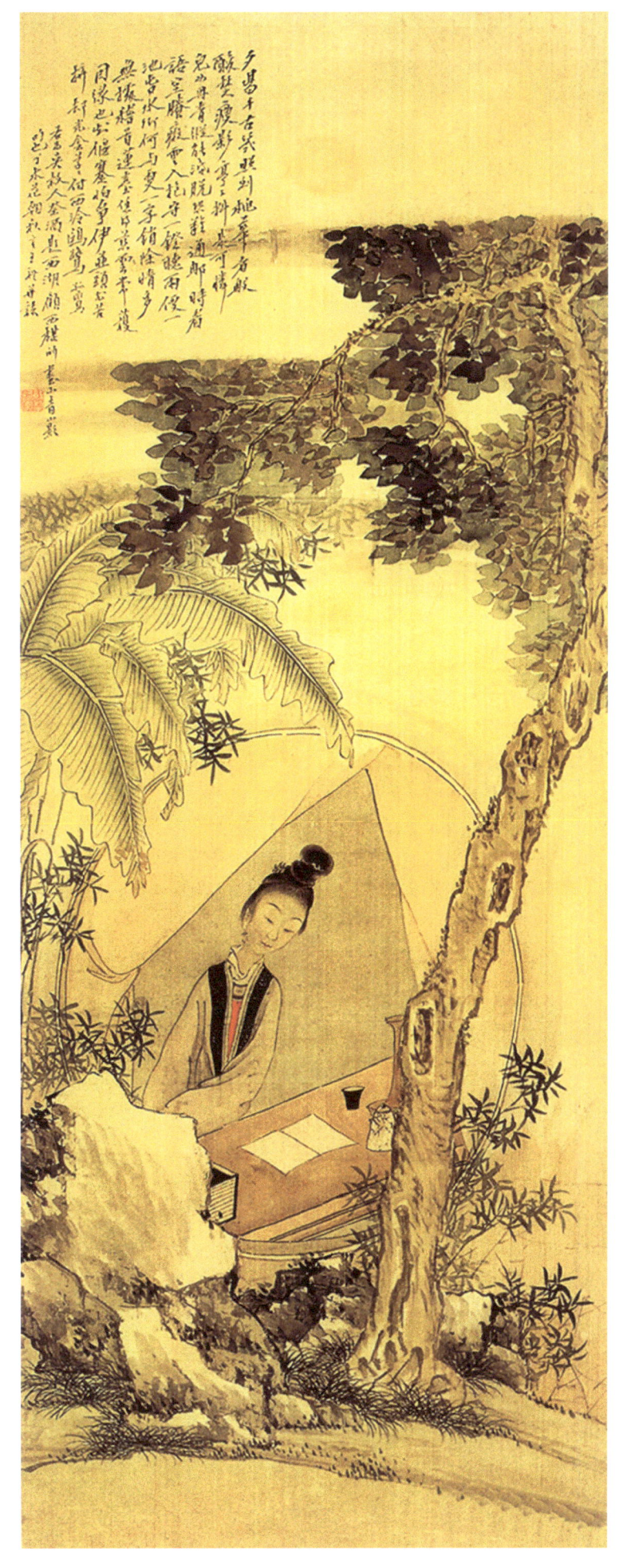

仇英 (1494-1552)

桃村草堂图

同时，对于这位《桃花运》中的英俊少年，时光飞逝。转眼间，一年的时间过去了。又是一季春暖花开时，天气如此美好，再次吸引他来到树林间……

明代 (1368-1644)
北京故宫博物院

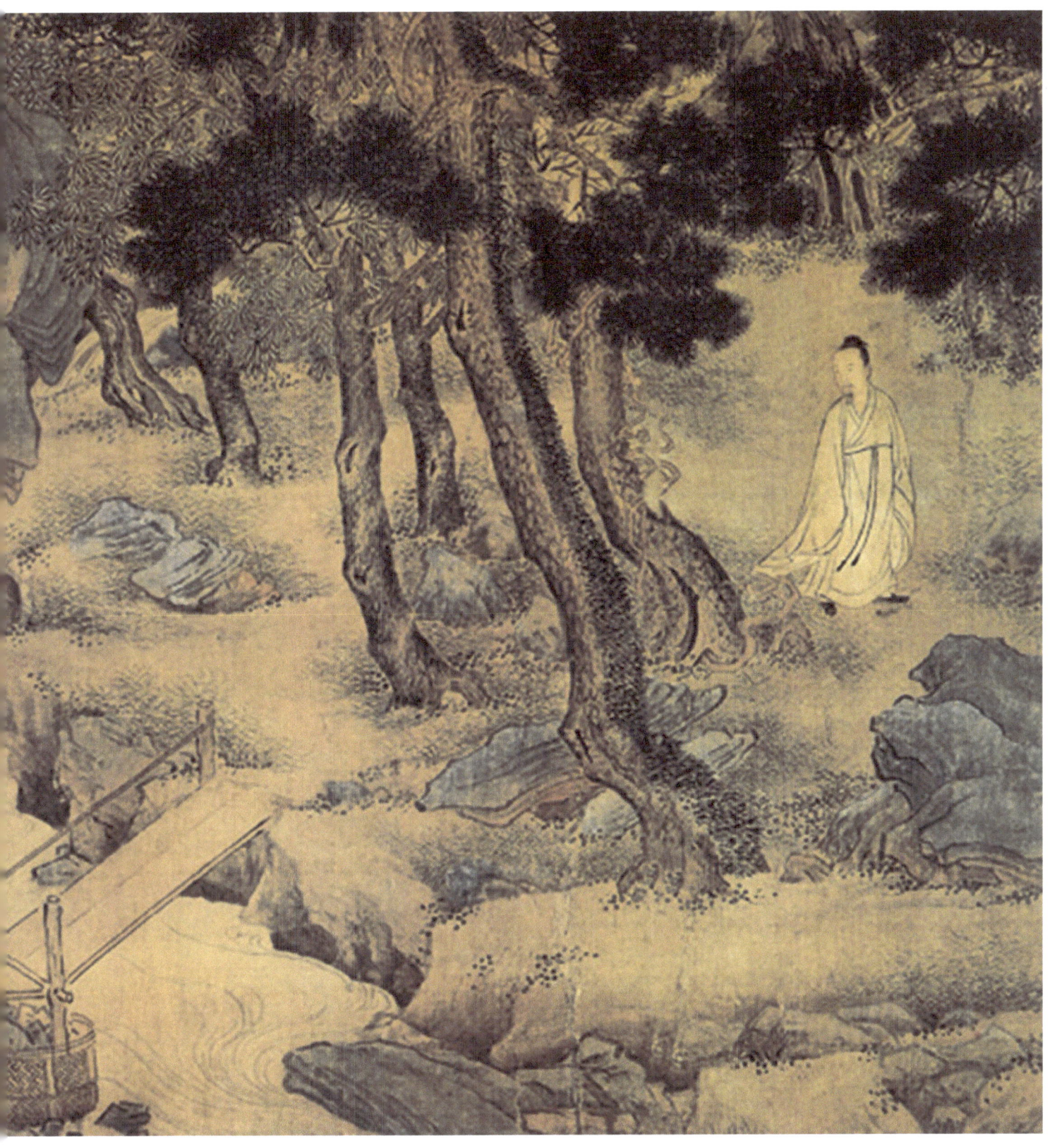

赵佶 (1082-1135)

听琴图

中国古代，有位著名的音乐家名叫公明仪。乡间百姓来到树林间，聆听他美妙的古筝琴声。

北宋 (960-1127)
北京故宫博物院

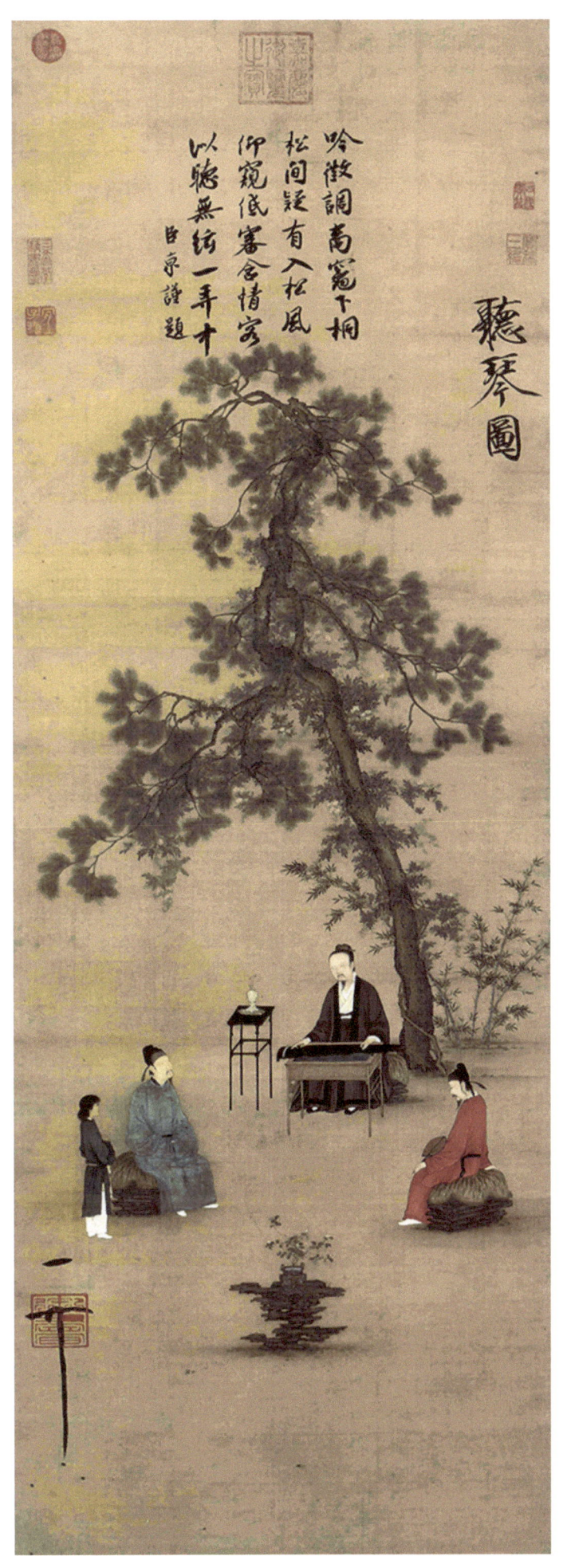

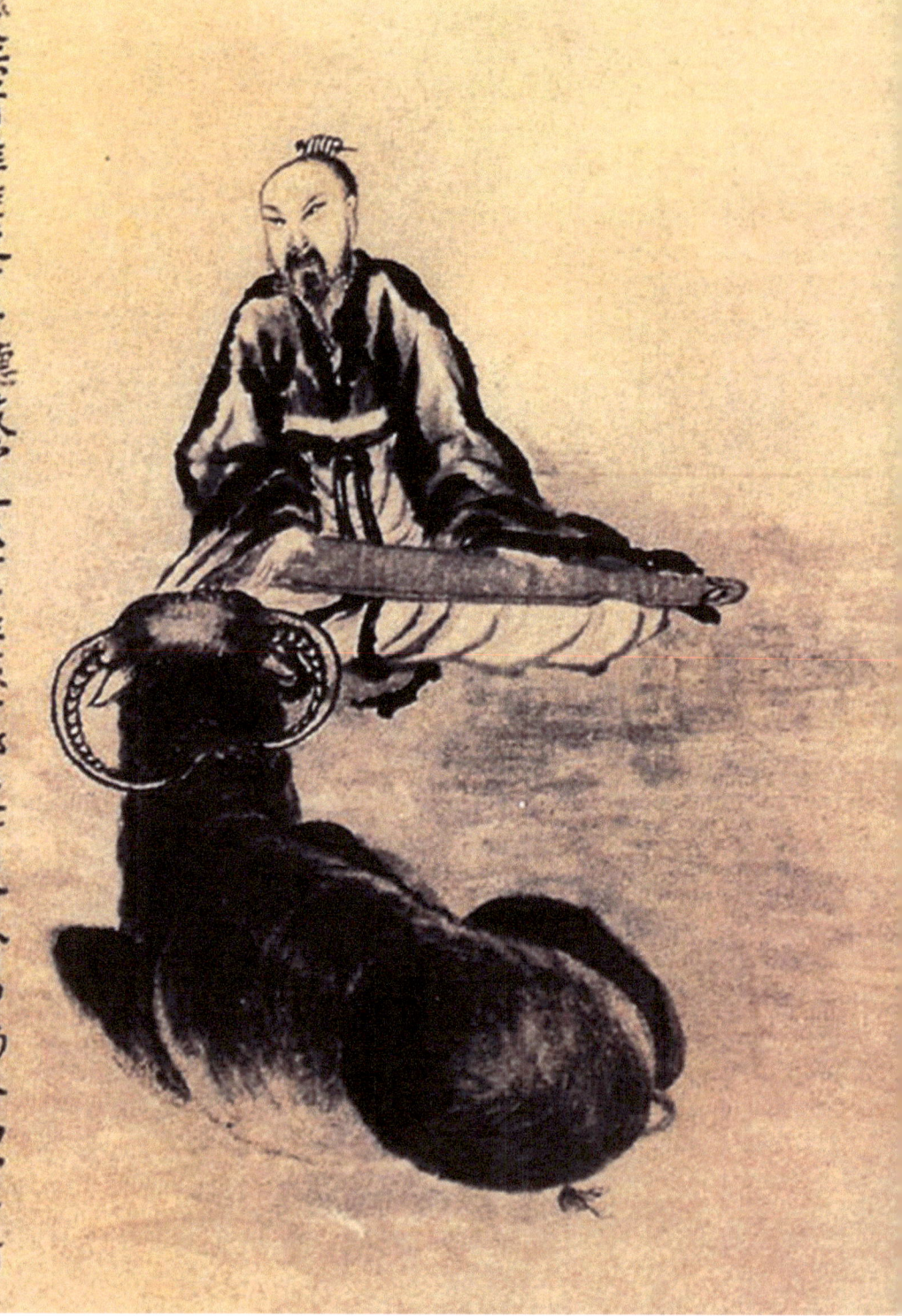

不變其耳者誰能使玄牛聽鼓掌一絃一弄非絲竹柳枝竹枝歎乃曲陽春白雪世所
角招非宫商有聲欲說心中事到底不變其此焦桐聲一呼真妙解牛角豈
嘿此時一掃不復彈玉牛大笑有誰聞聾久語默此無聞大滌子和
對彼牛彈地啞天聾無所由此琴一彈更轉入枇笑絕千羣百羣裡朝耕暮犢
到琴無嚴者獨有聞世上桑聲畫說假不如此牛聽得真真聽假聚後
此彈一曲琴光爛熳 清湘大滌子若極戲為之

石涛 (1630-1724)

对牛弹琴图

"对牛弹琴"是一句广泛使用的中国成语，通常用来描述某人所做的某件事情，并没有得到对方的理解或赏识。

清代 (1636-1912)
北京故宫博物院

任预 (1853-1901)

叱石成羊图

《愚公移山》是中国广为流传的民间传说，它讲述了一位老者持之以恒、不畏艰难困苦完成梦想的故事。

清代 (1636-1912)
南京博物馆

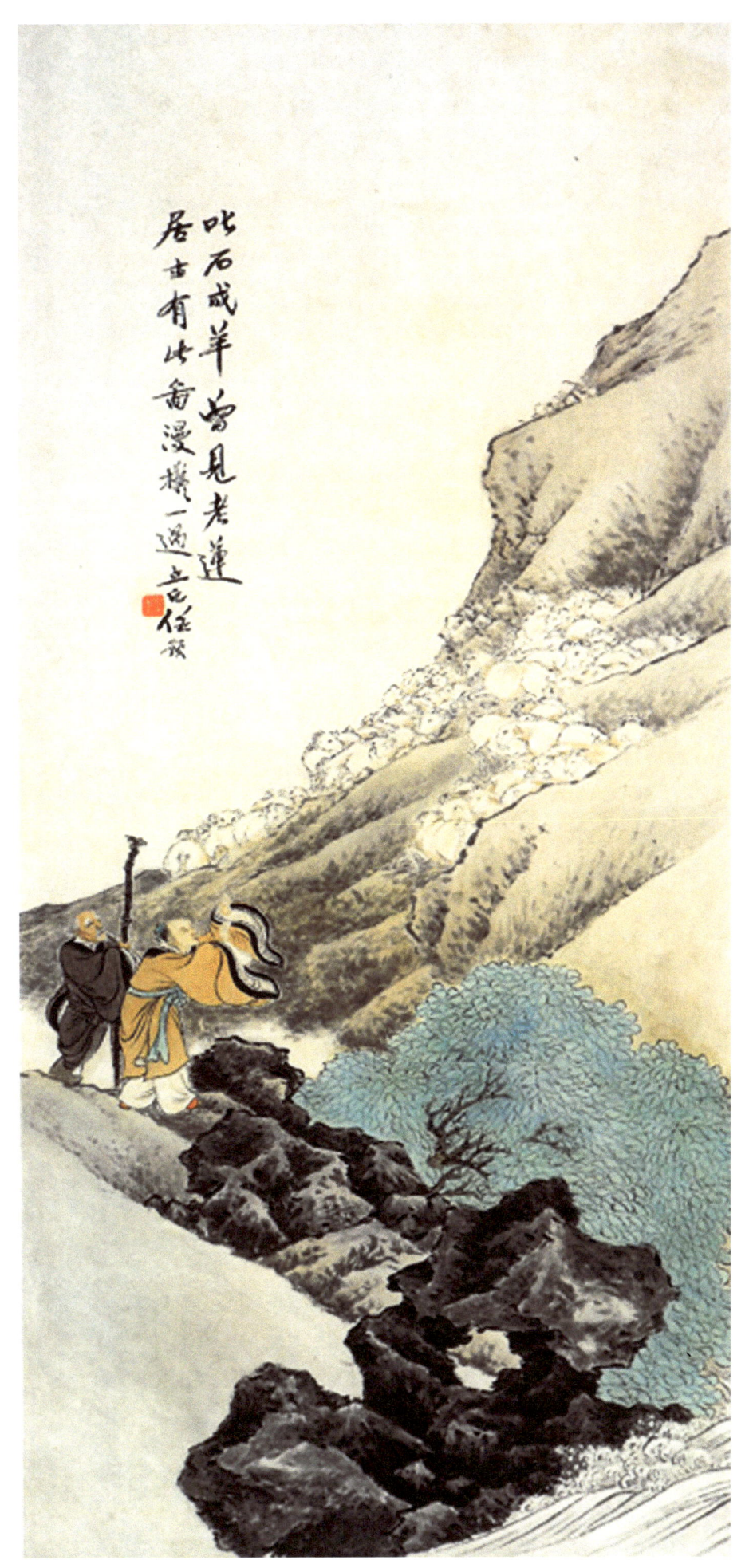

张渥 (生卒年不详)

雪夜访戴图

"刻舟求剑"讲述了一个有关年轻男子离奇想法的中国故事。

元代 (1271-1368)
上海博物馆

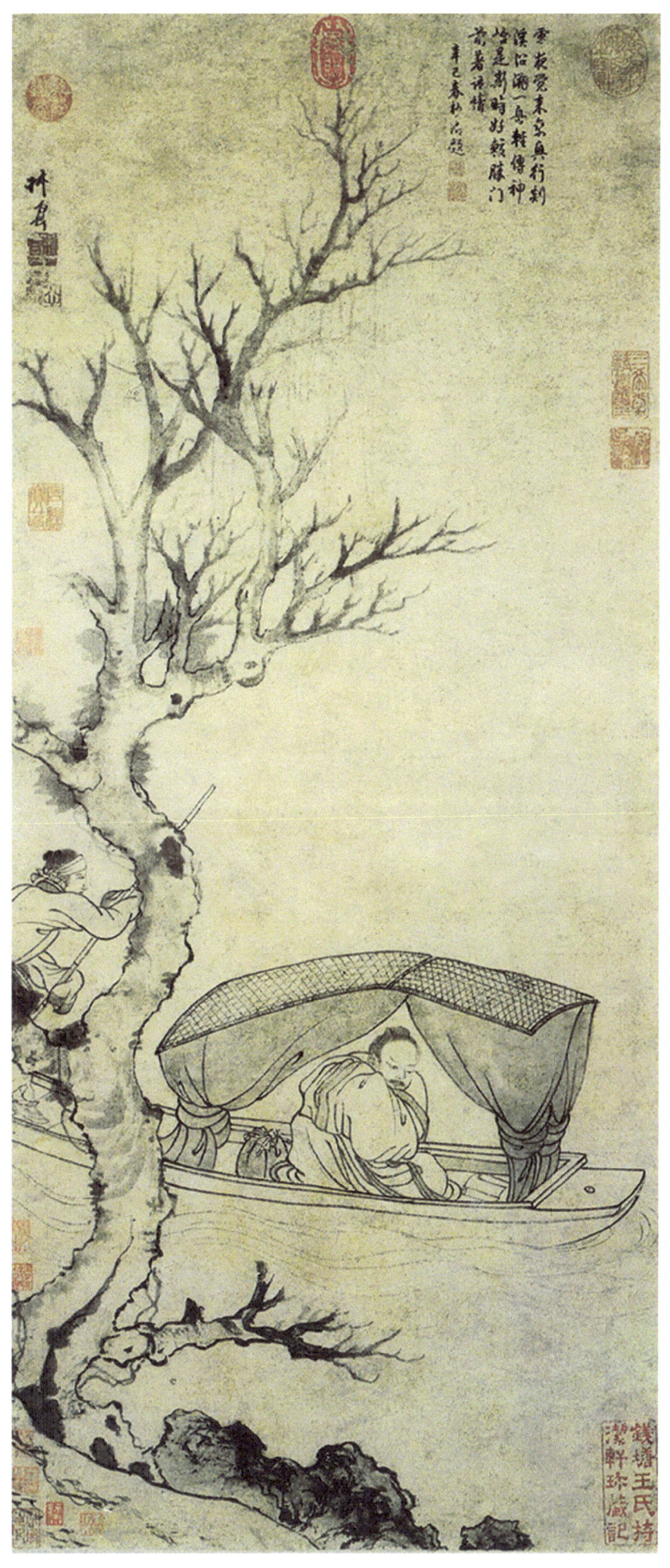

任颐 (1840-1896)

弄璋图

"有奶便是娘"是一句中国成语，它描述了这样一种人，只要别人提供利益好处，他们便会倾心投靠。

清代 (1636-1912)
天津市艺术博物馆

中央畫作題識

光緒丙辰冬月寫於堂東樓 何溪任伯年記

右側題跋

如此丰神妙絕塵飯園蕉激悟前因鱗他絕代鸞鴻影彷彿江皋解佩人
弄璋佳兆記當年嬉戲亭依阿母前宮日大夫松下過龍鱗鳳翥護雲煙
伯年是幀奉老運道玄兩渾洞長用筆逸韻飛下視于秋夫康戌仲春蘇金鼎弟并識

左側題跋

昔文待詔自題湘君圖云余少時閱趙魚湘君湘夫人行墨設色皆極高偶見畫城皇女英者雖趙精工而古無略為紛紗趙無為此可見仕女非秀媚之難而高古為難任氏自清長以後摩派混雜無不知畫且無不能盡佳女伯年尤有出藍之譽此幅優入高古宜其遠步也冬心也宣統二年秋中八十一叟楊葆光題識

张路 (1464-1538)

溪山泛艇图

庄周是中国古代的杰出思想家，有关他的故事比比皆是。其中一个传说的结尾描述了庄周的晚年生活，他独自一人周游各地，过着简单清境的生活，无人知晓他去向何方、有何所为……

明代 (1368-1644)
上海博物馆

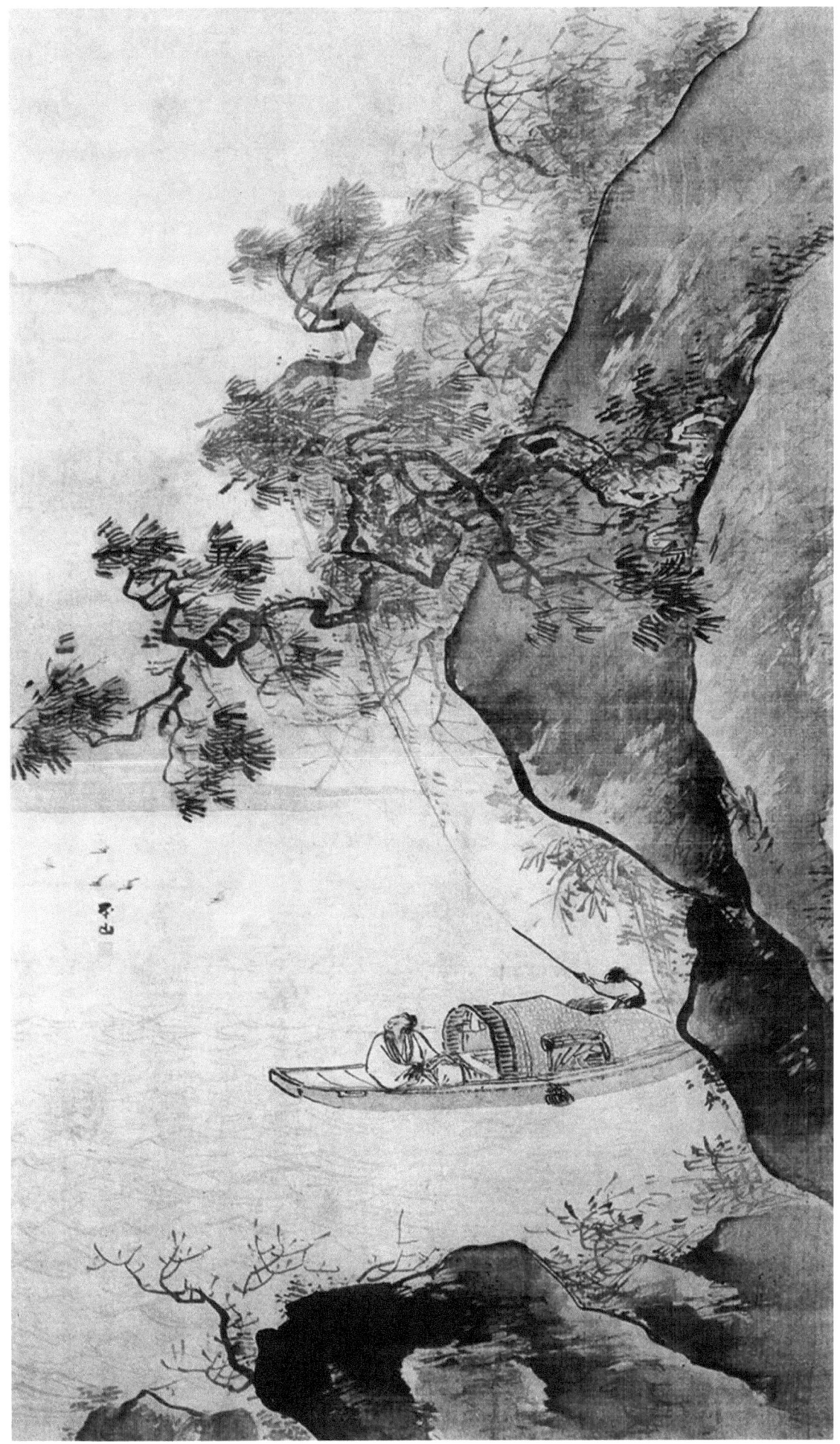

金廷标 (生卒年不详)

莲塘纳凉图

中国古代有这么一个精彩的民间传说，故事中的月老向我们讲述了一位双目失明的老妇人与一个小姑娘某天经过乡村市集的经历……

清代 (1636-1912)
上海博物馆

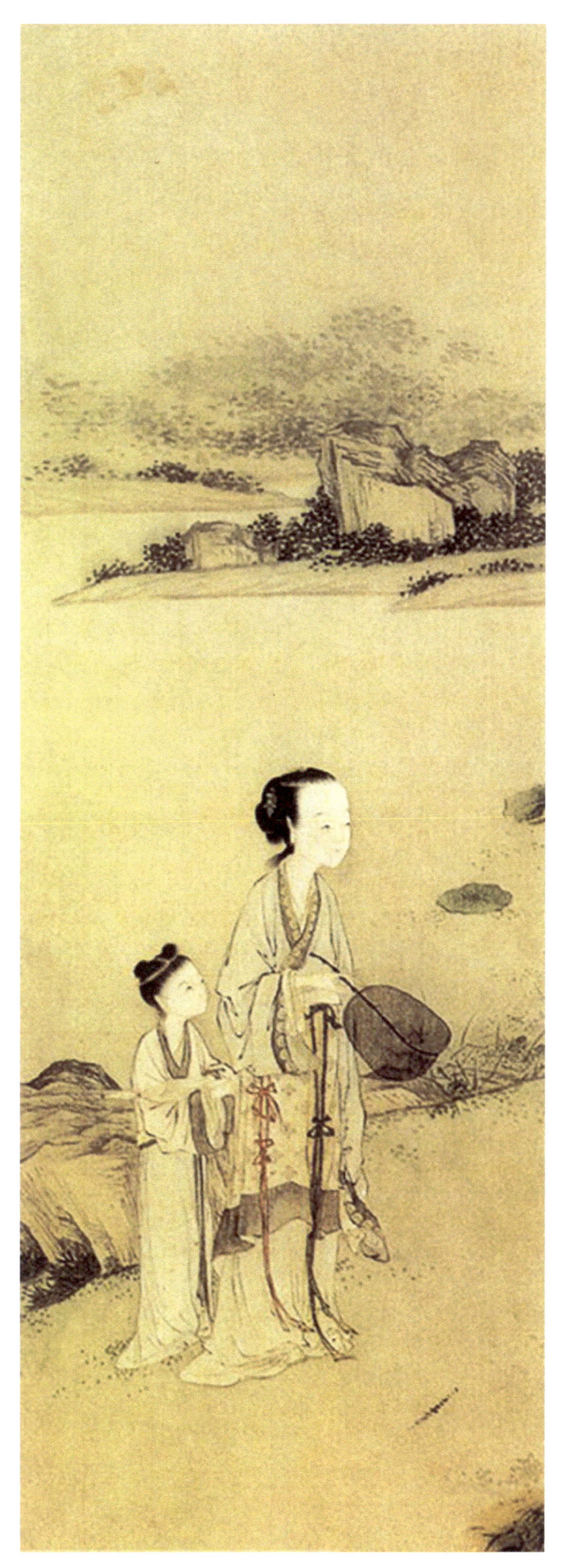